Prahu, Obl ing Newfoundland lan Labrador, Kanada 1965 - 66. A koleksi unik saka 49 sajarah foto asli tulisan cathetan babagan prahu, Fishing lan mburu [kalebu Graphic gambar saka goleki segel] ing Newfoundland lan Labrador, Kanada 1965 - 66. Dijupuk dening John Penny lan 18 taun lawas guru Kerja Service Overseas saka UK sing urip lan makarya ing lokal komunitas sekolah saka 1965-66. Foto nggawe sumbangan penting ing budaya, pendidikan lan alam Sajarah saka periode lan apik nggambarake tapestry sugih gesang ing saindhenging nain ing wektu. Saben album foto fokus ing beda aspèk masyarakat iku cara gesang. [Cover foto: mending bathi ing wharfe ; foto duweni Yohanes Penny] Mangga Wigati: sawetara nonton bisa nemokake sawetara saka foto ngganggu. [Jawa Edition]

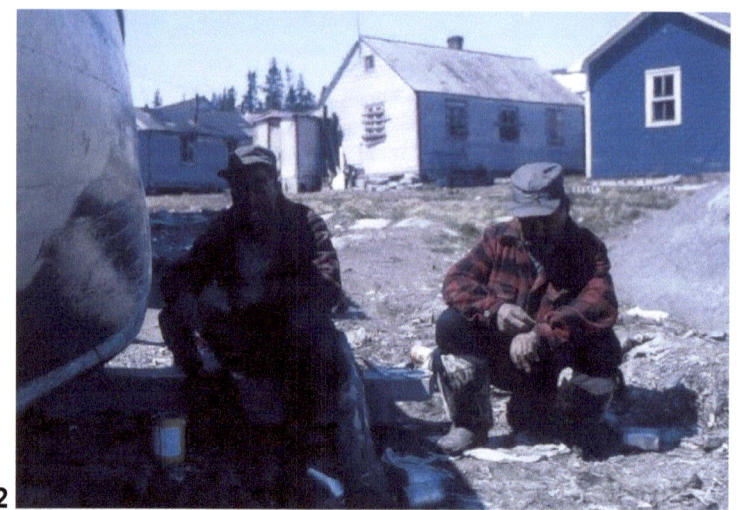

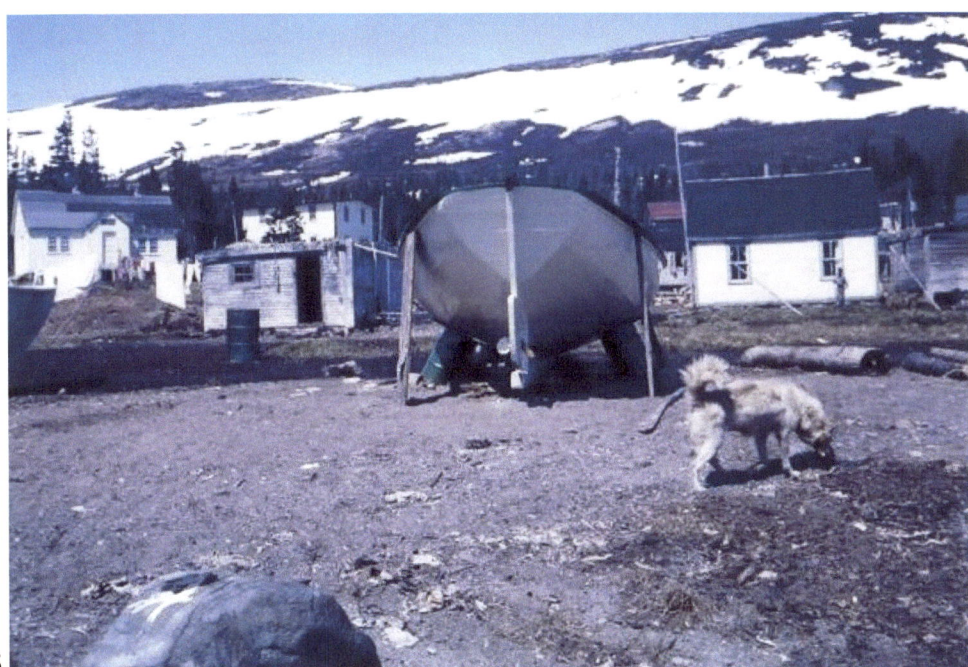

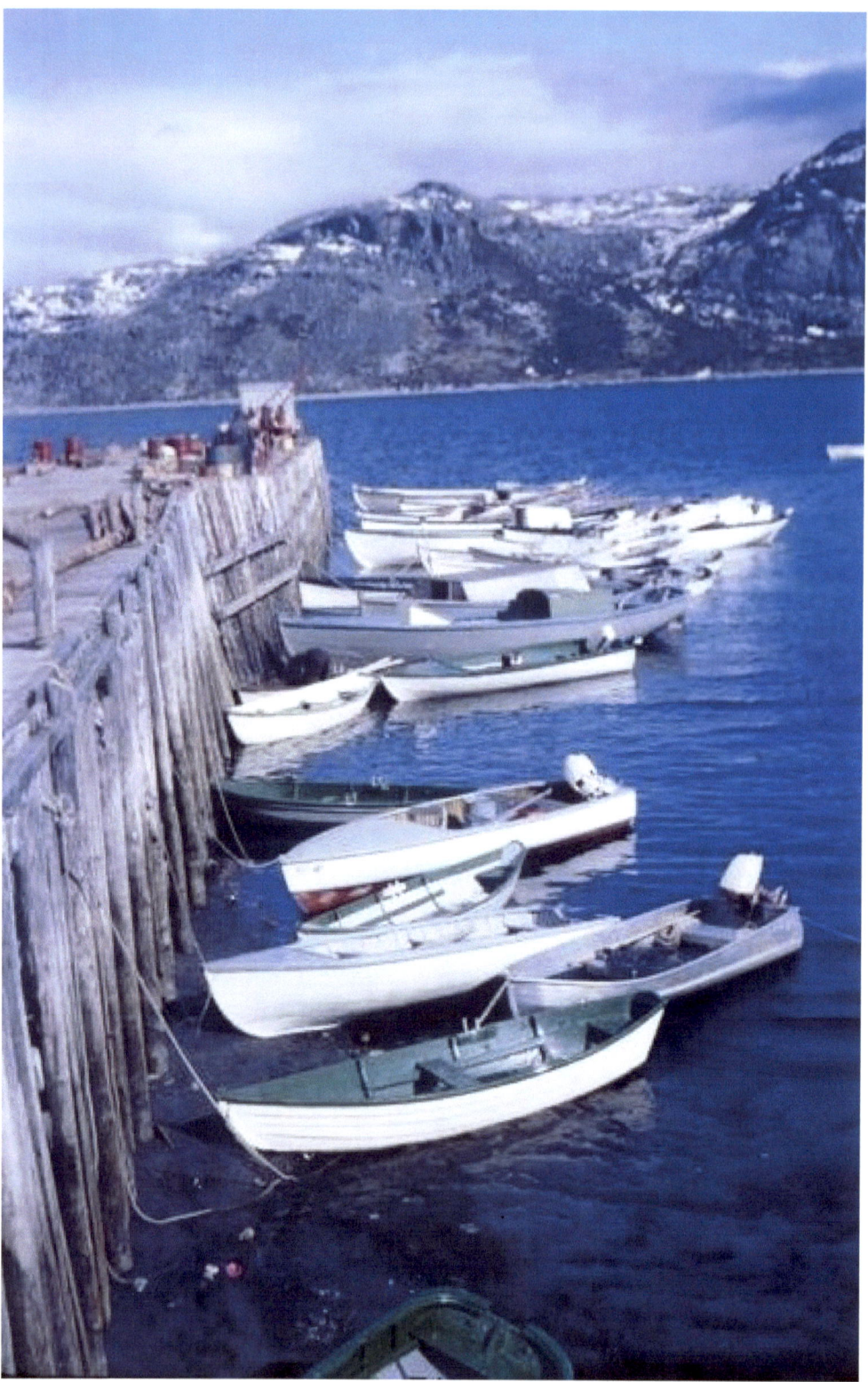

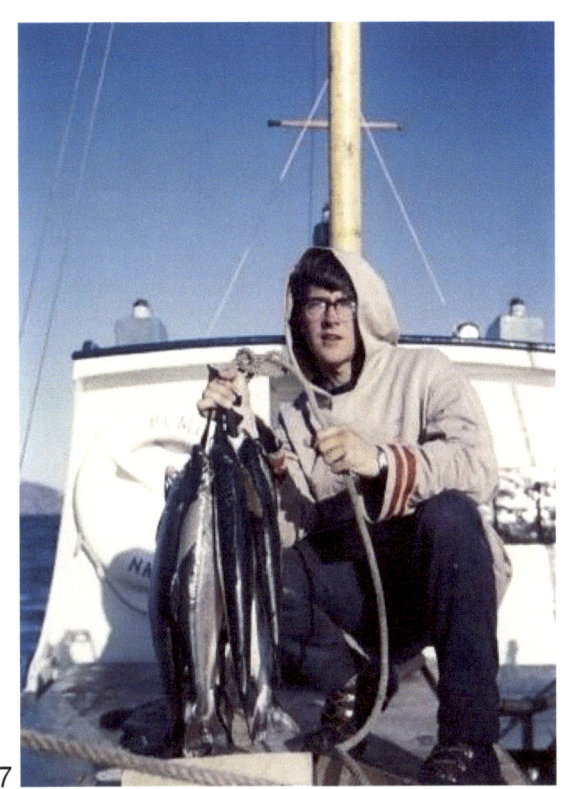

7

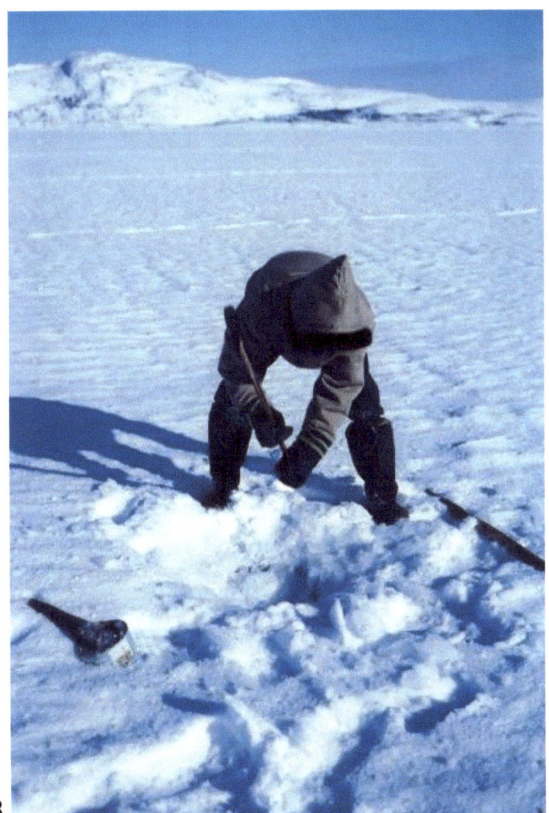

8

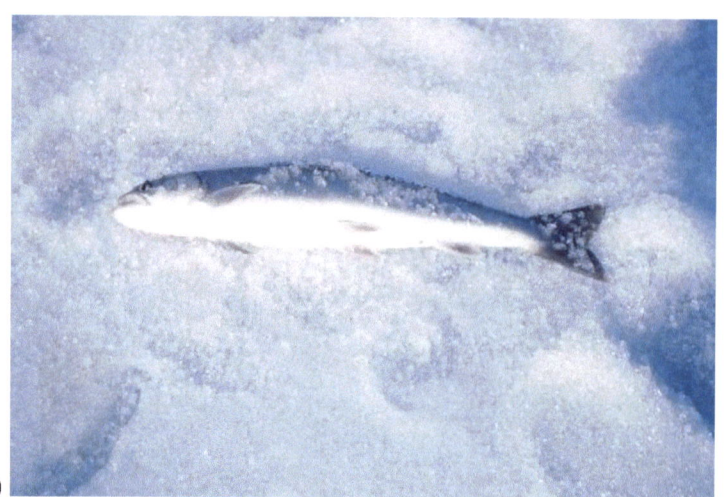

9

10

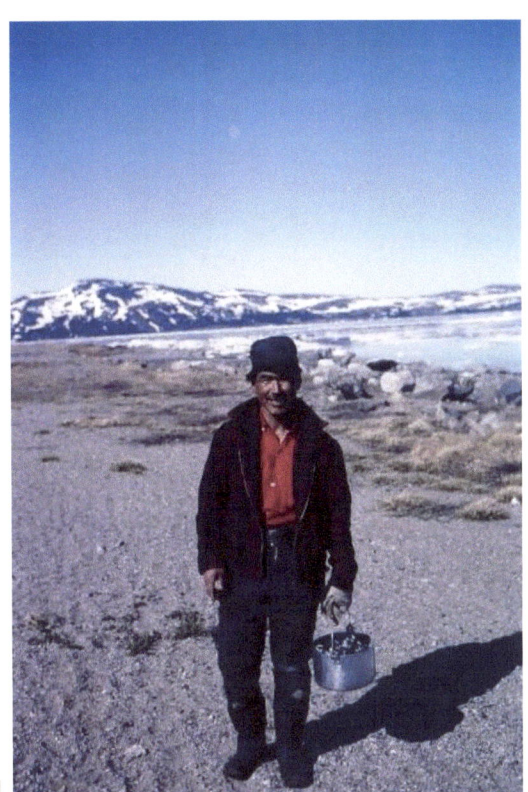

11

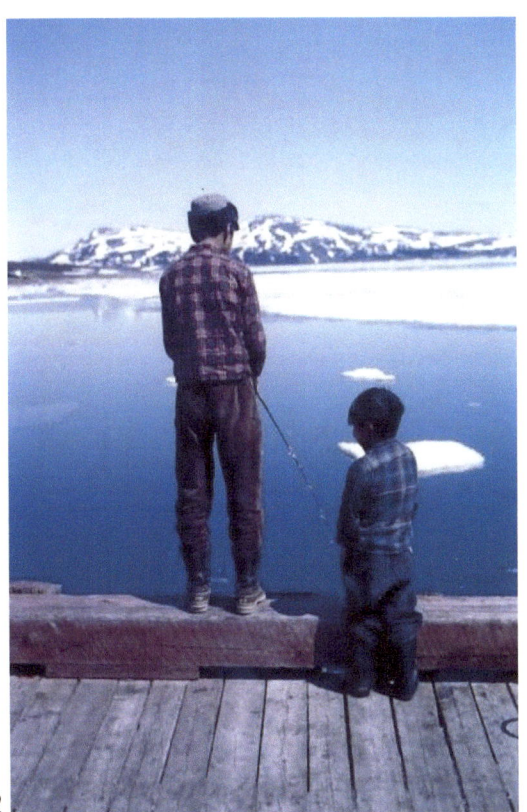

12

13

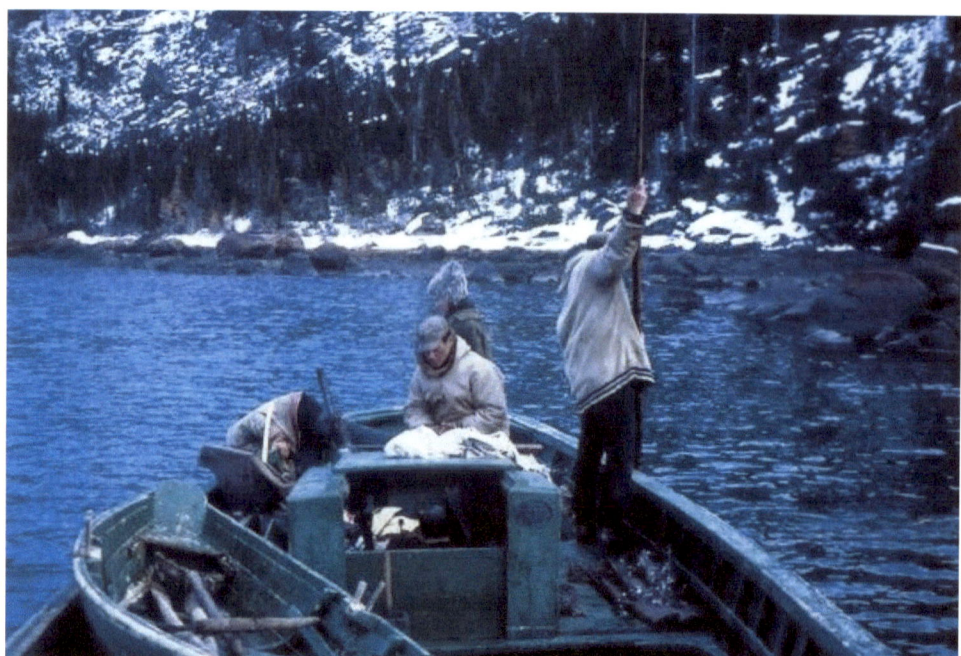
14

15

16

17

18

19

20

21

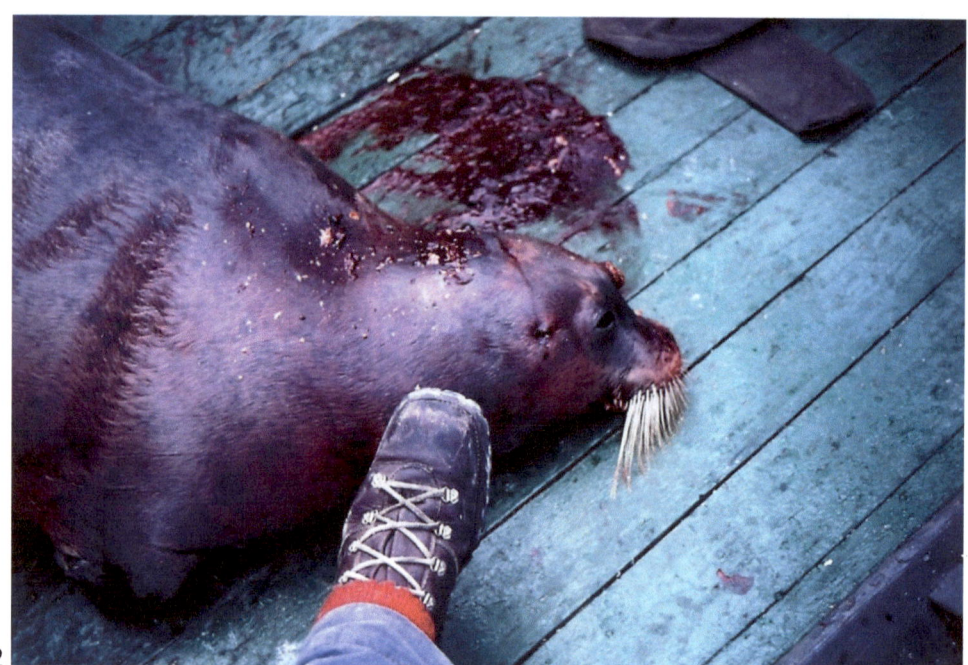

22

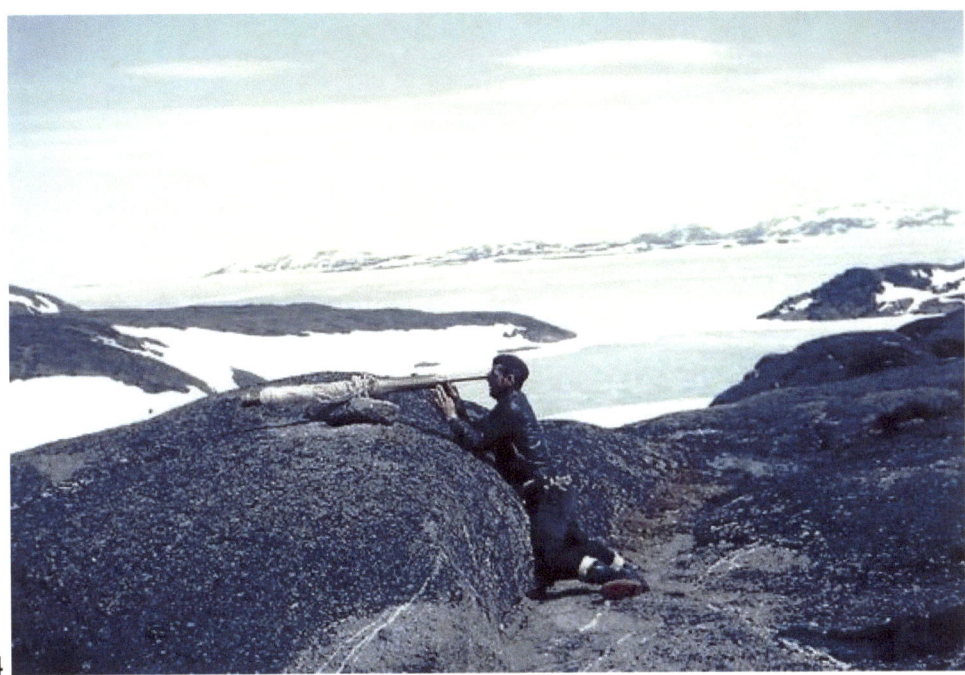

25

26

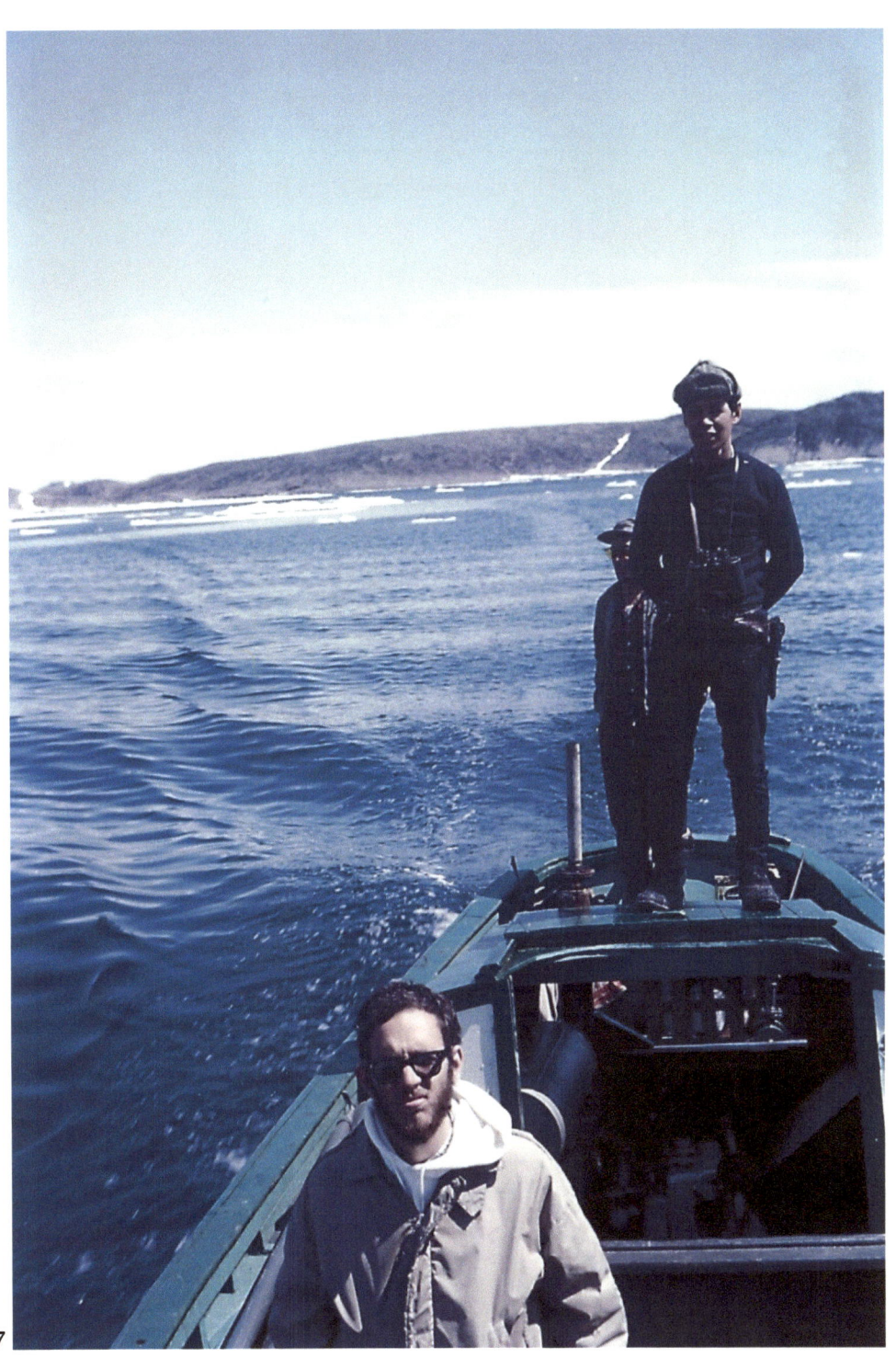

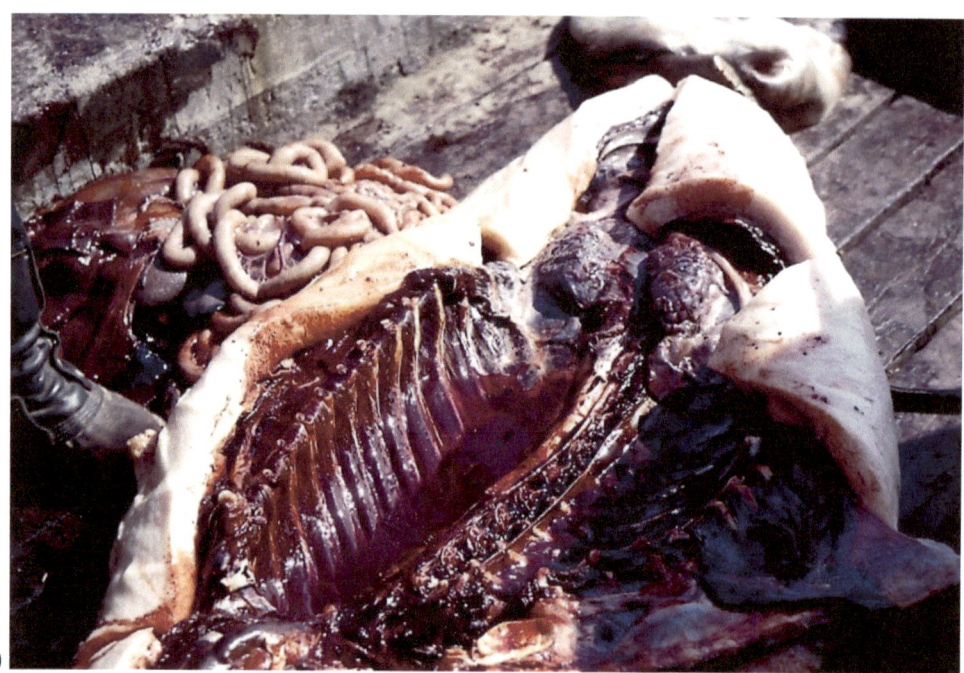

28

29

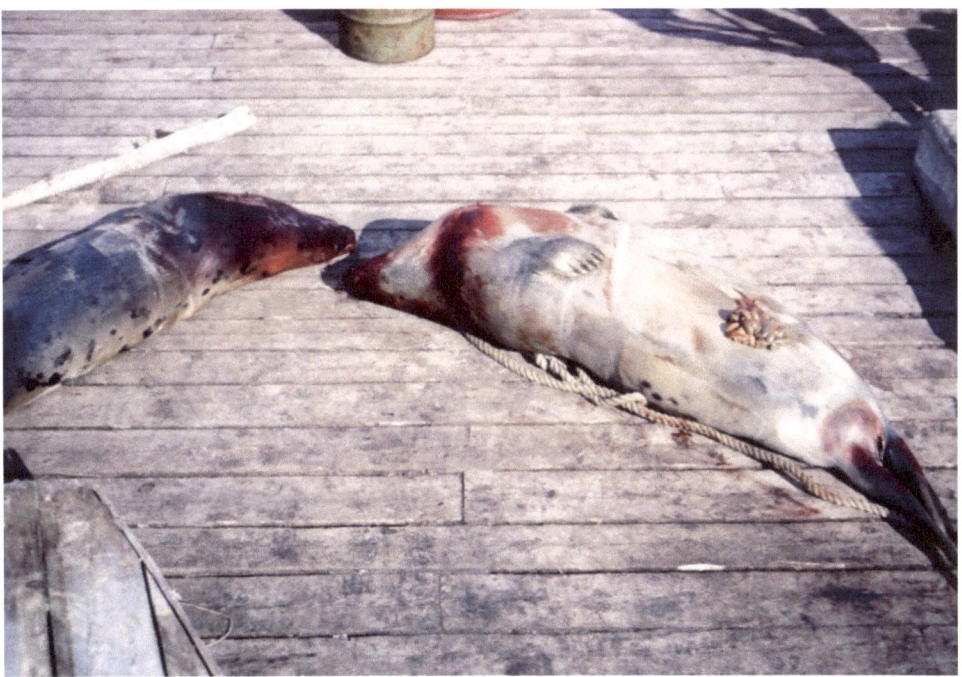

32

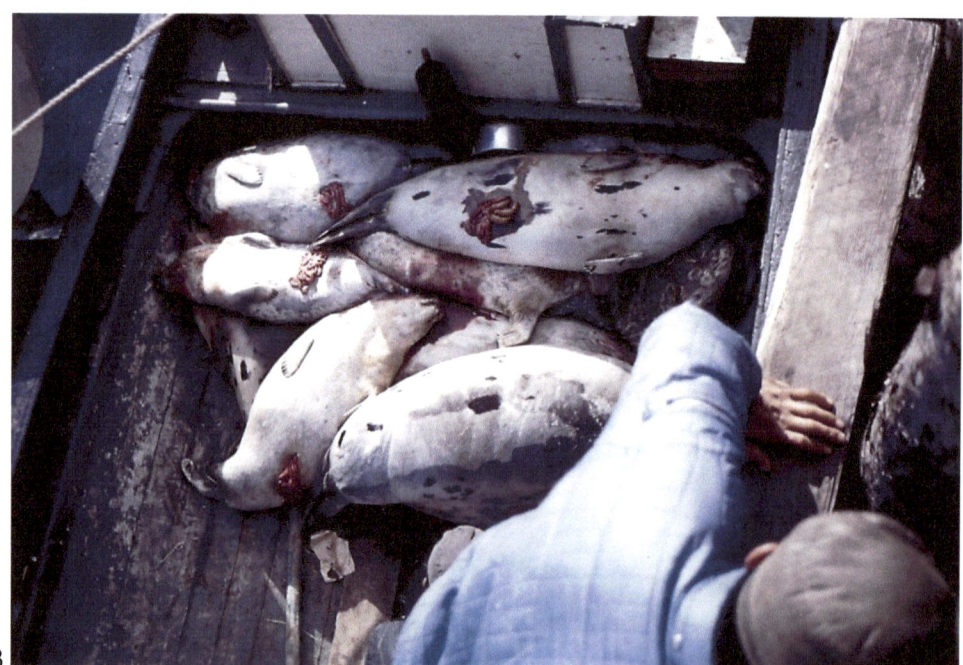
33

34

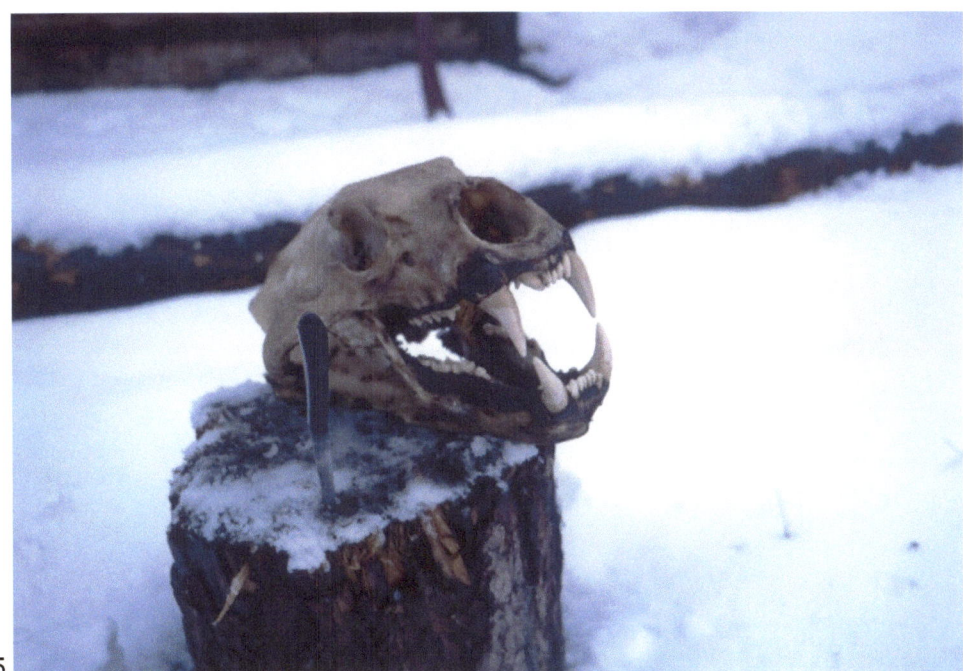
35

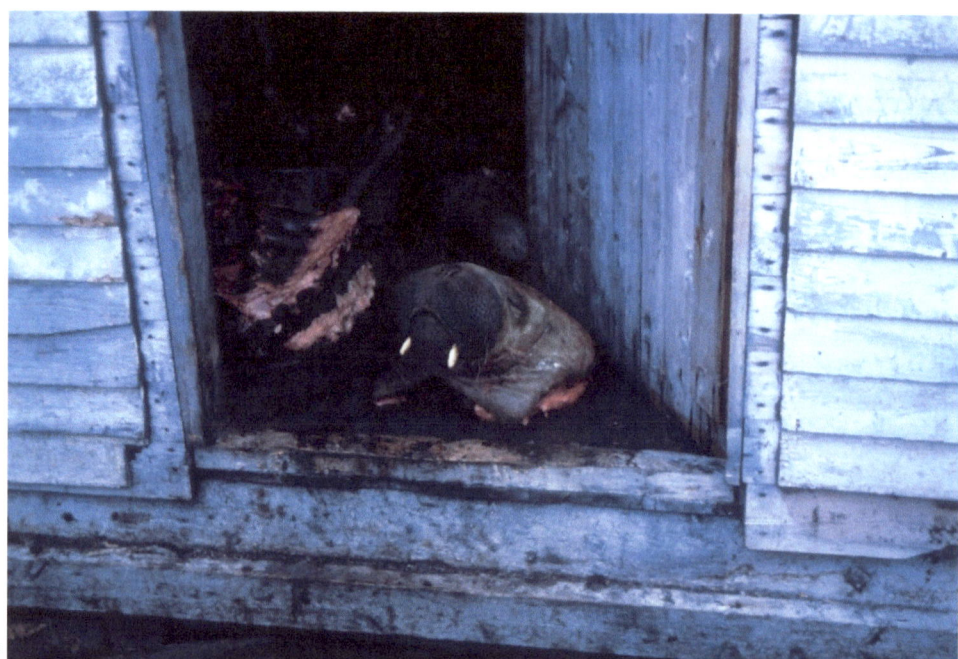

36

37

38

39

40

41

42

43

44

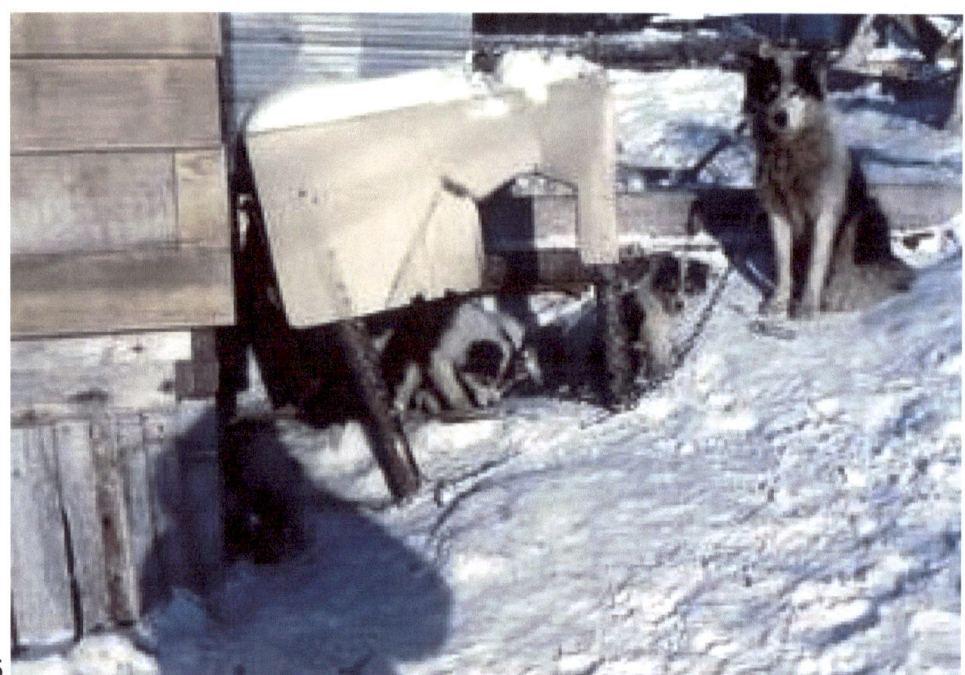
45

46

47

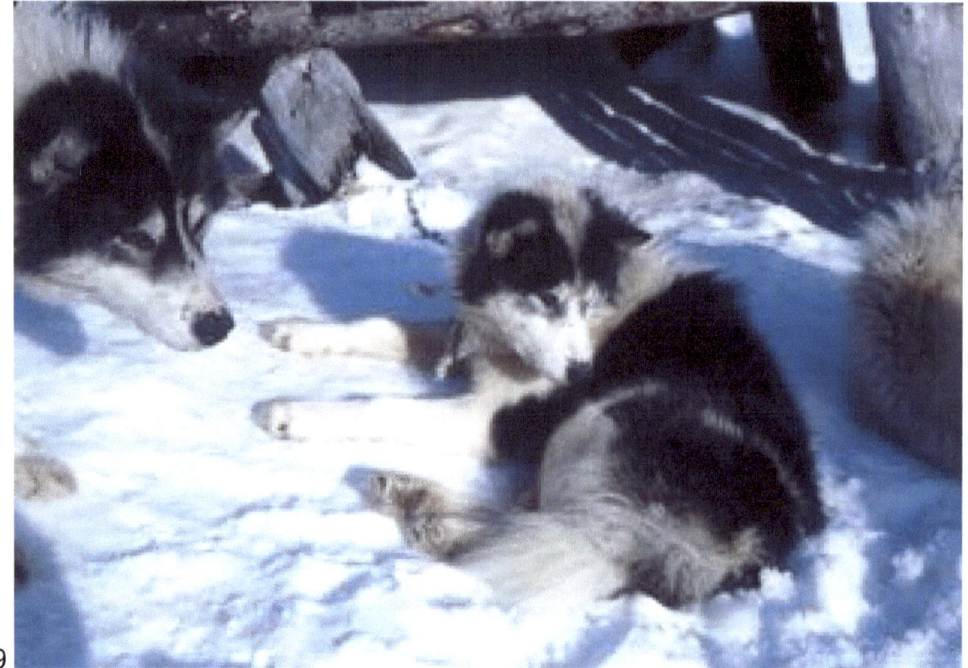

Tulisan Cathetan:

1 Mending bathi ing wharfe

Pelindhung

2 Pak Lidd prau lukisan, Peter Musa katon ing
3 Boats - Spring wektu, DNLA konco
4 Bangunan Boat - Yohanes & Wilfred Ford
5 Bob Voisey iku prau - siap kanggo miwiti Juni 66
6 Boats disambungake menyang wharfe Juni 66

Fishing

7 Yohanes Penny karo sejenis iwak ing RCMP prau cedhak nain Spring 1966
8 Jigging: pisanan Cut bolongan ing Ès
9 Jigging kanggo iwak kod mati Lor Point
10 Kula pisanan sejenis iwak banyu uyah kejiret liwat bolongan es.
11 Lappa Ijo karo capelin, Northern Point
12 Jim Andersen Fishing ing break -up
13 Fishing karo Henry & Bill Webb, Mairi, Bert Voisey
14 Fishing karo Henry & Bill Webb, Mairi, Bert Voisey
15 Ngrasuk iwak - Pipsi -pangatusan ing house Mrs Brown
16 Mending iwak kod jebakan, Tom Barbour & punggawa
17 Codding karo George Dicker - Amos Fox
18 Fishing ing Tikkoatakuk Bay, Jerome karo RCMP
19 George Dicker njupuk kita codding
20 Smokey nelayan ngempalaken email KAYUMANGGI Morgan MV Bonavista

Mburu

21 Kanthi Albert Renault, es cedhak Ireng Pulo
22 Seal ing prau, Jerome
23 Seal ing prau
24 Sadurunge panelusuran nggunakake teleskop, Yohanes Renault, Ireng Pulo
25 Near Ireng Island - Jerome & Albert Ford
26 Joas Igliote tampilan sing segel
27 Jerome Dawud Harris & Albert Ford ing jaga

28 Jerome & Dawud Harris nyeret sing Flipper enom ing Papan

29 Nang siji

30 Mati asu laut ing wharfe

31 Mati segel ing wharfe

32 Sang Prabu Dawud Harris shoots & Albert Ford ing Tiller

33 Boat kebak asu laut

34 getih siji segel sing Hold

35 polar bear tengkorak saka Zach Maggo, piso Pendhaftaran

36 polar bear kulit pangatusan house Zach Maggo kang

37 Jerry Sillett kang walrus ing nuduhake

38 Jerry Sillett kang walrus

39 Meat pangatusan house ing mburi desa

40 Goose dijupuk dening Wilfred Ford ing cara kanggo Ireng Pulo

41 Tom & Gustav Barbour karo asu

42 Sleeping husky Oktober 65

43 Bali menyang nain ing Komatik karo setengah mil kanggo pindhah

44 Huskies resting Kauk Brook, mburu karo Dorman & Jerome

45 Huskies dening house Norman Andersen kang

46 Husky asu cedhak Martin Hall

47 Husky

48 Dogs ' mangan, Webb kang Bay

49 Dogs dening DNLA

www.ingramcontent.com/pod-product-compliance
Lightning Source LLC
Chambersburg PA
CBHW042348200526
45159CB00034BA/870